新撰楹联集《曹全碑》字

◎ 郭振一 编撰

河南美术出版社
· 郑州 ·

图书在版编目（CIP）数据

新撰楹联集《曹全碑》字／郭振一编撰. — 郑州：河
南美术出版社，2023.11
ISBN 978-7-5401-6177-4

Ⅰ. ①新… Ⅱ. ①郭… Ⅲ. ①隶书－碑帖－中国－东
汉时代 Ⅳ. ① J292.22

中国国家版本馆 CIP 数据核字（2023）第 037169 号

新撰楹联集《曹全碑》字

郭振一　编撰

出 版 人　王广照
选题策划　谷国伟
责任编辑　王立奎
责任校对　王淑娟
装帧设计　张国友
出版发行　河南美术出版社
　　　　　地址：郑州市郑东新区祥盛街 27 号
　　　　　邮编：450016
　　　　　电话：（0371）65788152
印　　刷　河南瑞之光印刷股份有限公司
开　　本　889 毫米 ×1194 毫米　1/24
印　　张　5
字　　数　50 千字
版　　次　2023 年 11 月第 1 版
印　　次　2023 年 11 月第 1 次印刷
书　　号　ISBN 978-7-5401-6177-4
定　　价　25.00 元

编写说明

书法是中华优秀传统文化的璀璨瑰宝，楹联是中华文化宝库中的一种特有的艺术形式，二者都是以汉字为载体。联以书兴，书以联传，楹联和书法有着不解之缘。清代中后期，金石学和考证之风兴起，之后碑帖集古成为一种风尚，其中以集联尤为突出。然『文章合为时而著，歌诗合为事而作』，楹联也不例外。从名碑名帖之中新集楹联，跟上时代步伐，就是一件非常有意义的事情。在这方面，郭振一先生进行了积极的实践，并取得了丰硕成果。

以往所见碑刻集联类图书，底本基本都是来自艺苑真赏社玻璃版宣纸印刷的集联类图书，且各出版社之间翻来翻去，毫无新意可言，水平也参差不齐。本社这次编辑出版的郭振一先生的『新撰楹联集汉碑字』共十种，这是作者历经数载，畅想深思，对知识和智慧进行高度融合的艺术结晶。用汉代碑刻的文字来撰写楹联，犹如在麻袋里打拳、戴着镣铐跳舞，

1

难度可想而知。但细品之，这些楹联颇具文采而又含义隽永，或弘扬传统、传播知识，或述理叙事、抒发情怀，或状物写景、描绘河山，或讴歌时代、礼赞祖国，都洋溢着时代气息，充满了正能量。著名书法家、书法理论家、河南省文史馆馆员西中文先生看过集联后评价：「作者所集联甚好，立意精邃，安字切当，平仄也大体合律。虽有个别地方以入声字作平声字用，但在集联这种形式中，腾挪空间有限，应可从权，故无伤大雅。允为上乘之作。」

本书用《曹全碑》中的字对郭振一先生所撰楹联进行集联，进行集联时，坚持尽可能用原碑中字的原则，但由于个别字在《曹全碑》中没有，我们将原碑中的字进行笔画拆解再拼，以达到整体风格的统一，在此特做说明。本书所集楹联长短相宜，从五言到十言不等，而以常用的五、七、八言为主。希望此书的出版，能使广大读者在书法的临摹与创作上找到最佳结合点，以期在楹联的欣赏和撰写上有所启示。

（谷国伟）

前　言

《曹全碑》立于东汉灵帝中平二年（185）。此碑为遒丽灵动一类之代表，古人言其『书法秀美飞动，不束缚，不驰骤，洵神品也』『汉石中之至宝也』。今人也很喜欢此碑，观之如美人长袖善舞，若雅士衣锦徐行，气质超凡，内涵丰富。故习之临之，描摹其形状似乎容易，但展现其神韵需下大功夫。

碑帖集古早已有之，唐宋名家集文集诗等皆有大成。清代以降，碑帖集联日见其多。而今细品名碑古字，深感字字珠玑，由衷喜爱。于是渐开思路，不舍昼夜，日积月累，便有所得。于一石之中求知问道，炼字遣词，每得一联，便因收获之乐抛却寻觅之苦，品味楹联之趣和书法之美。若以古朴秀逸之书法展示文采焕然之楹联，将得珠联璧合、相映成趣之效果。在当今书法学习中力倡碑帖集古，尤其集联，是很有意义的。碑帖集古为继承传统之路

径，临创转换之接点，艺文兼修之良方，学以致用之实践。

面对古碑名帖，亦感祖宗神圣、文化精深、经典伟大、先贤可敬，而自己犹如滴水之于沧海，渺小而又不能离开。值此成书之际，感谢隶书名家王增军老师的启发引导，更钦佩河南美术出版社书法编辑二室谷国伟主任的慧眼独见。由于自己水平所限，其中的不足及不当之处敬希见谅，并求方家不吝指教。

（郭振一　辛丑重阳于河北廊坊汉韵书屋）

目录

32	31	30	29	28	27	26	25
士别文武居君右 河分冀豫在水南	百年福禄金石乐 万里风光礼义兴	嘉年美景全如意 旧叶陈枝不扰心	无常岁月师恩重 有义人生兴致高	有事常学归隐士 无时不拜圣贤文	商周秦汉修而远 祖父子孙近且亲	少时不让中流水 长大方为上等贤	云平风起雨方至 神定心安事竟兴

40	39	38	37	36	35	34	33
家国老少怀名相 华夏山河敬好官	朝阳升起光无际 烈士离别志远高	居而有乐辞章美 动且无忧酒水欢	枝横叶动白云起 雨隐风平金凤归	家国政治宗秦汉 少长修为育子孙	庭前幽景嘉而美 家里亲人乐且安	盖以全国为武汉 还从举世望神州	为有神州亲汉水 常从世事定中华

48	47	46	45	44	43	42	41
丰修是处嵯峨美 收举合时福禄嘉	兴亡有定民为本 治乱无常政在先	和风常望故乡景 流水时存旧雨心	讨逆为先是定国 伐谋至上安宗祖	疾风暴雨方临野 老叶横枝不感凉	山重水复清凉地 月动风和欢乐心	清风雨后明光处 少女庭前潜隐时	报恩为遇及时雨 孝老还流长涌泉

56	55	54	53	52	51	50	49
万方河岳风光美 百世家国礼乐明	国安民乐神威振 政治人和大事兴	万里相亲无远近 百年合好有农织	鲦夫寡妇全安恤 龇子学童并养供	扶童敬老全家好 理水开山举世和	贤孙方龀六周乐 童子开学三世欢	万方处处安和景 百姓家家福乐居	平安相与听泉水 风雨同程望月华

64	63	62	61	60	59	58	57
屋后高山仁者酒 门前流水乐之鱼	长征动地感华夏 大典开国起纪元	心中风景怀高志 足下征程有远方	修身守本为贤圣 供事服德是孝廉	曾承亲惠是蒙雨 以报师恩如涌泉	庭前官吏文章老 陇上人家桃李丰	清水从斯出冀北 和风致远慰临安	文字幽时福岁月 城郭高处乐家庭

72	71	70	69	68	67	66	65
从文是乐全家惠 重礼为先诸事兴	枝横叶动金风起 雨远云高烈马欢	文字风神学大令 辞章流美属元白	童子服福福百岁 文臣致士禄七十	且听平野高山下 如在清凉流水间	陇上望云远近处 阶前听雨有无中	长且无功焉至圣 老而不死是为贼	三遭为定学而好 百岁是宗乐也安

80	79	78	77	76	75	74	73
列位齐临流水动 诸贤毕至惠风和	景致常临河汉岳 文华要至夏商周	承转无常文若事 起收有致字如人	除贼治乱家国定 降雨流云山水清	本事常辞无志者 功夫不负有心人	起承转合文章里 修齐治平岁月中	清风明月本无意 近水远山常有德	兴家养女出金凤 处世为人存美名

88	87	86	85	84	83	82	81
常听流水近及远 不计尔曹身与名	阳光岁月如云涌 风雨流年似水长	修字神人出上谷 工分名士在雍阳	承从意志除国害 振起民心复远征	夏文商字先民远 汉月秦风旧岁长	除暴惠民方治乱 兴师讨逆以安国	山远月明人至乐 风平雨降水长流	薄云好雨隐明月 流水高山乐惠风

89	90	91	92	93	94	95	96
人生本有清欢地 文事安无意造时	高山流水鱼之乐 疏叶长枝风也清	事和远近仁德举 学贯中西史地明	子山子建文章老 子美子云辞赋高	重义怀仁长百岁 治学敬事守三阶	纲常礼乐修身好 辞赋文章养性高	云山望岳如神造 上下离骚其远修	安居城市乐都地 美在重阳敬老时

97	98	99	100	101	102	103	104
孙贤子孝家风好 廉吏清官国是兴	振纪举纲谋大计 封官拜相慰功臣	逆水奚其常易退 从风毕竟好居前	故里长城隐水下 南国美景在山前	不居岁月三十载 继续人生二百年	三十六计望风为上 七十二贤复圣在先	丰年好景城乡欢乐 美酒金风母子平安	阳光风雨流金岁月 河岳城乡大美中华

105	106	107	108	109
六时如意功德无量 十面和合礼乐有嘉	万方是处宁和景致 百姓人家福乐门庭	修身养性以文华为乐 事孝从廉有故旧常亲	美哉降雨流云清幽处 乐也风生水起高兴时	敬圣齐贤至理光如明月 怀仁重义懿德惠若和风

歲月載金文

鼎爵承要事

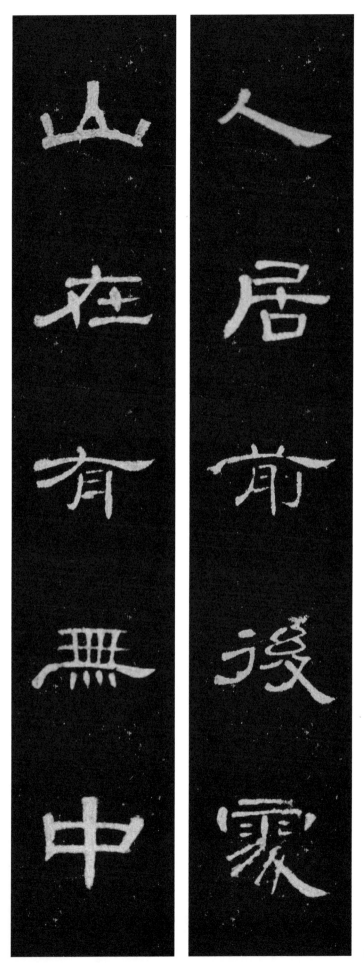

功
至
辭
章
美

年
豐
景
致
幽

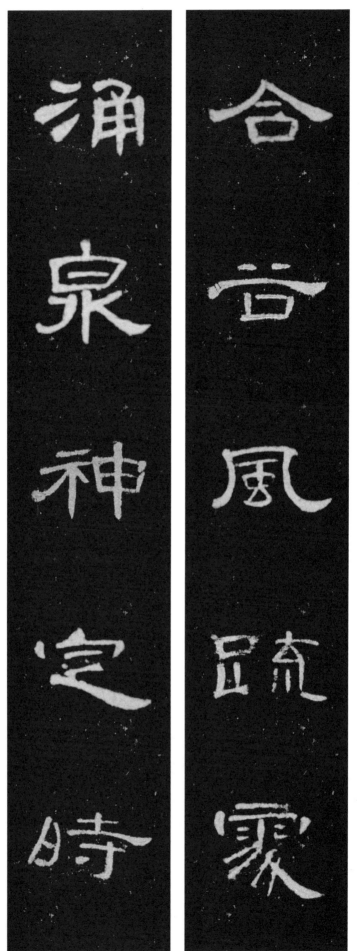

孝乃德之本

廉為義者宗

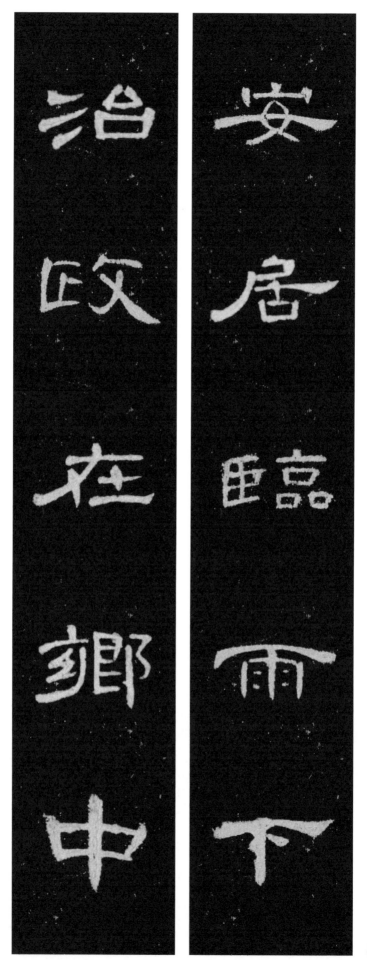

安居臨雨下
治政在乡中

臨別也望君

相近本無事

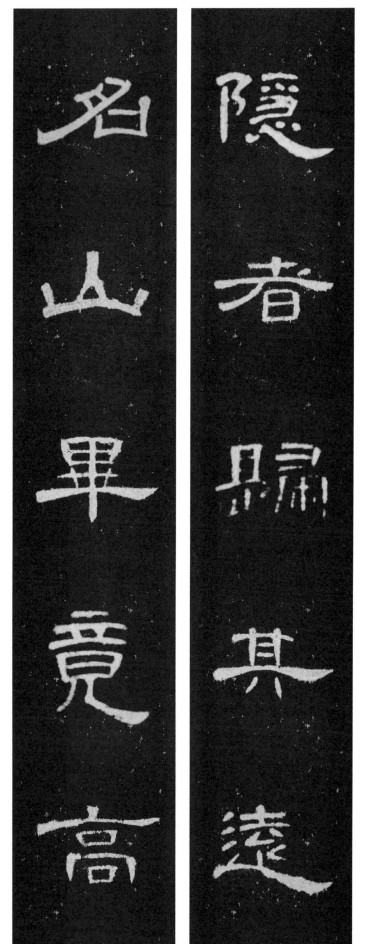

隱者歸其遠

名山畢竟高

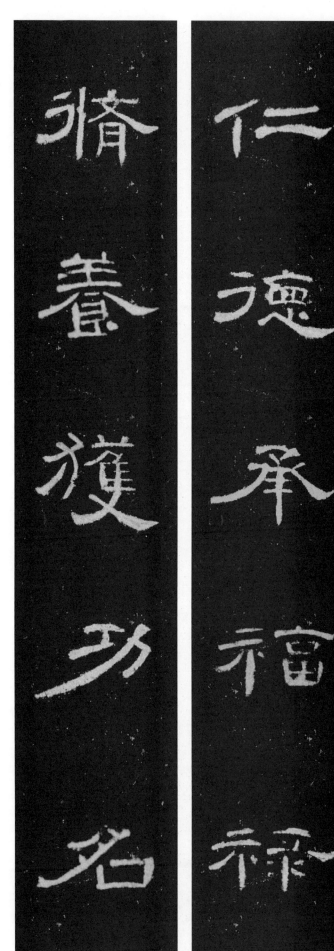

仁德承福禄
修养获功名

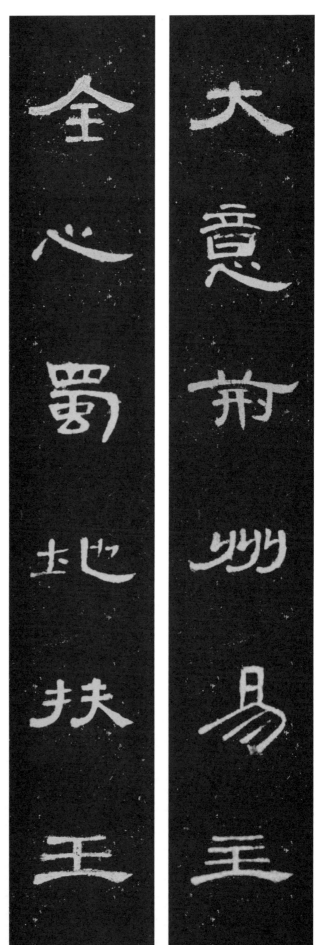

大意荆州易主
全心蜀地扶王

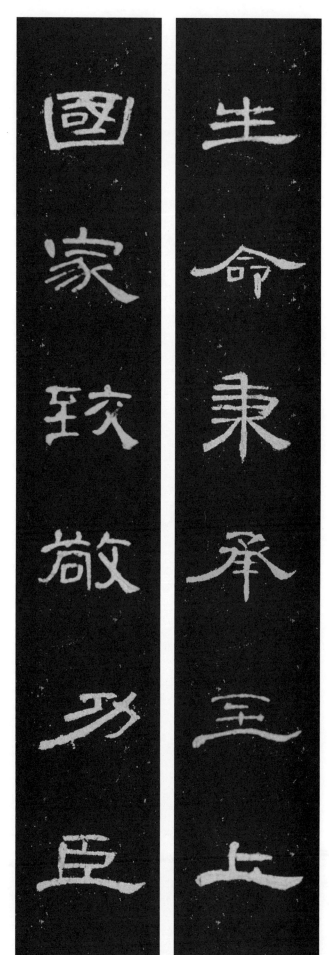

生命秉承至上
国家致敬功臣

11

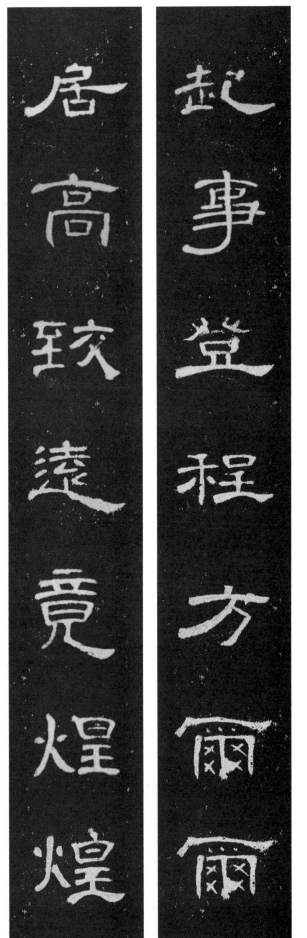

起事登程方尔尔
居高致远竟煌煌

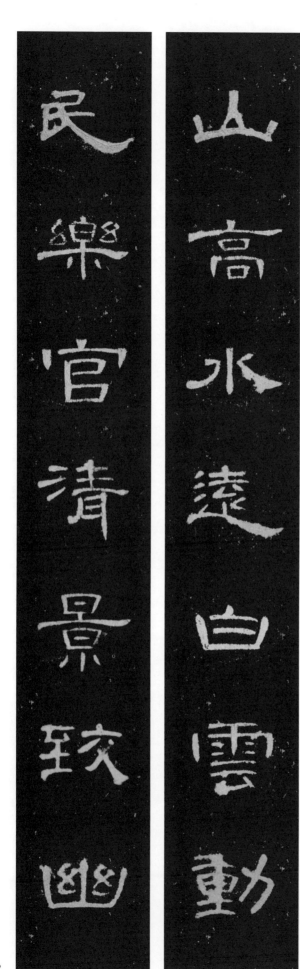

山高水遠白雲動

民樂官清景致幽

山高水远白云动

民乐官清景致幽

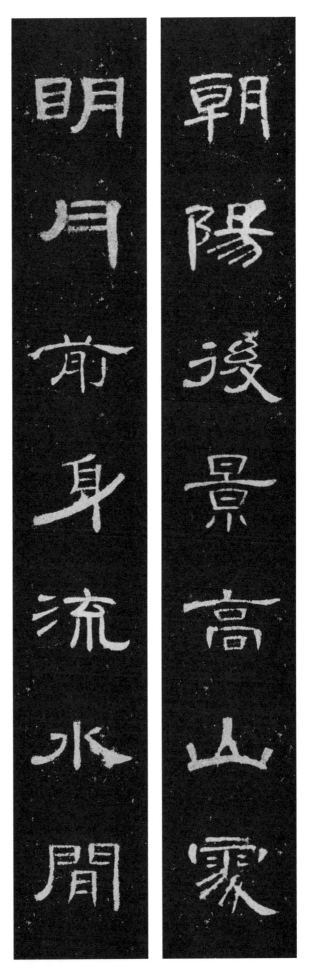

朝陽後景高山處

明月前身流水間

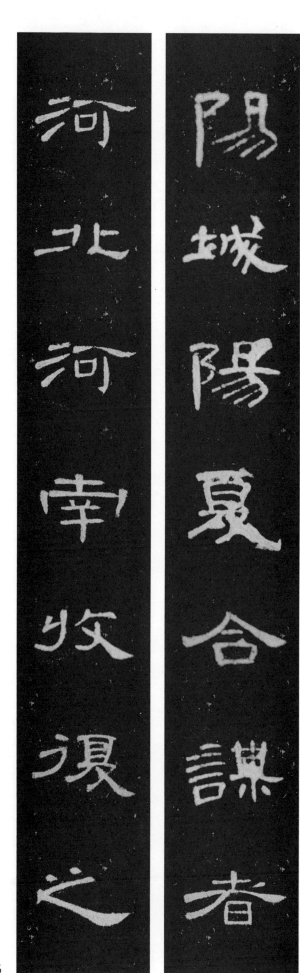

河北河南收復之

陽城陽夏合謀者

阳城阳夏合谋者
河北河南收复之

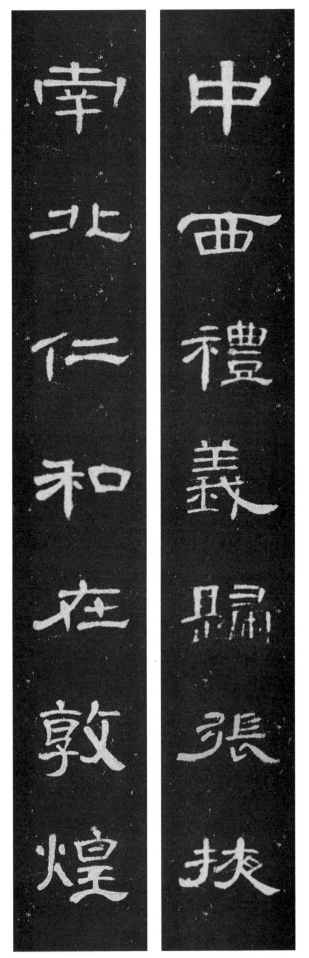

中西禮義歸張掖

南北仁和在敦煌

中西礼义归张掖

南北仁和在敦煌

城郭風雨存郊遠
門戶陽光在近前

城郭风雨存郊远
门户阳光在近前

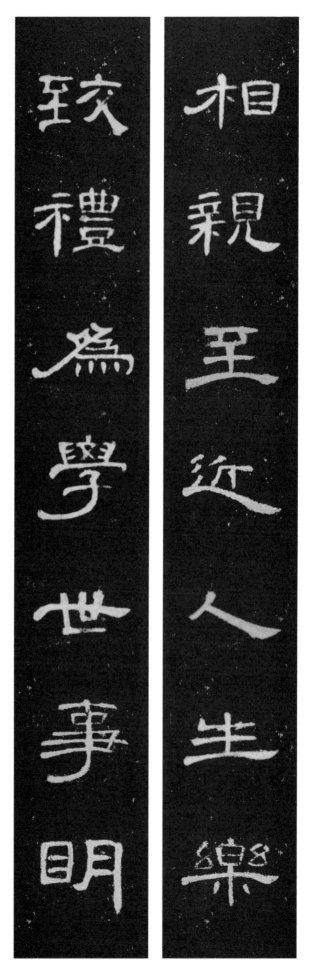

相亲至近人生乐
致礼为学世事明

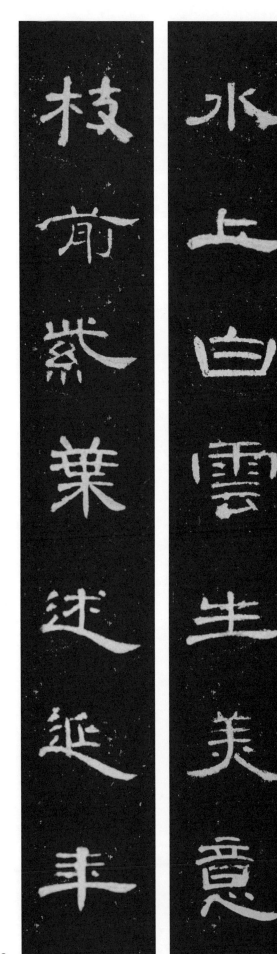

水上白云生美意
枝前紫叶述延年

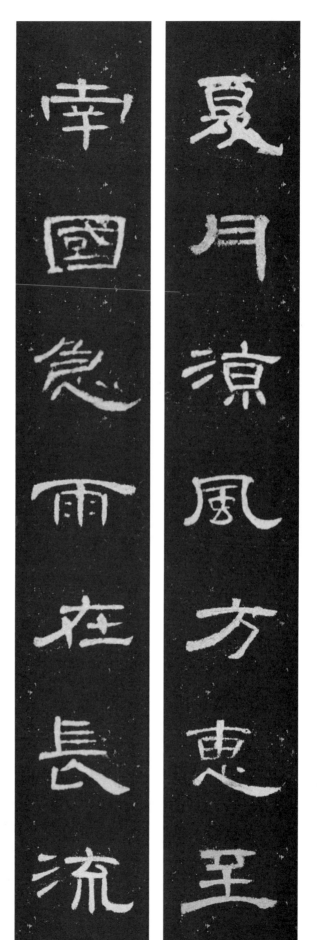

夏月涼風方惠至

南國急雨在長流

夏月凉风方惠至

南国急雨在长流

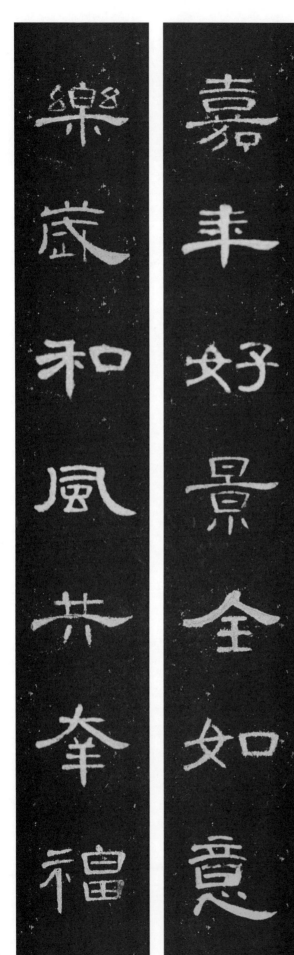

嘉丰好景全如意

乐岁和风共幸福

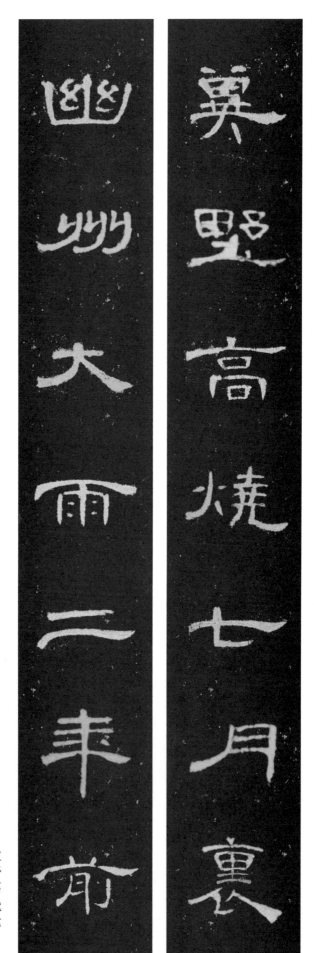

冀野高燒七月里

幽州大雨二年前

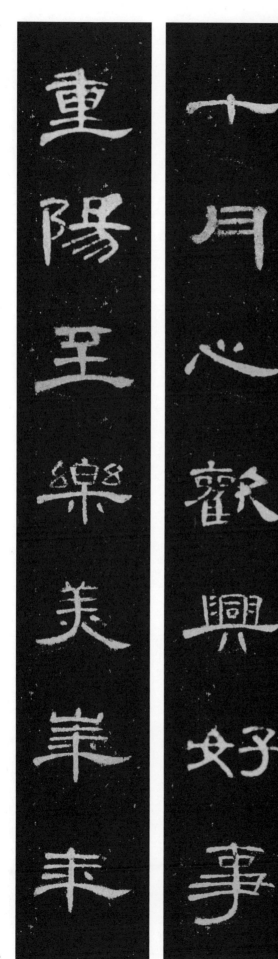

十月心欢兴好事

重阳至乐美华年

十月心欢兴好事
重阳至乐美华年

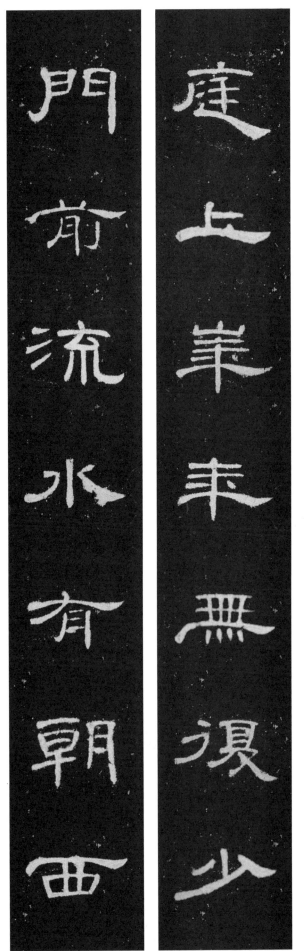

門前流水有朝西

庭上華年無復少

庭上华年无复少
门前流水有朝西

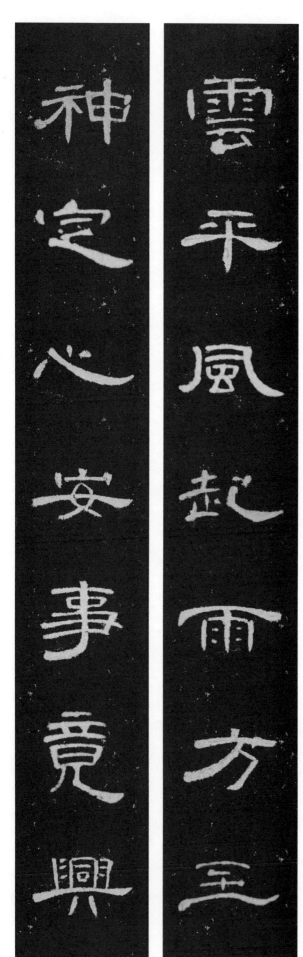

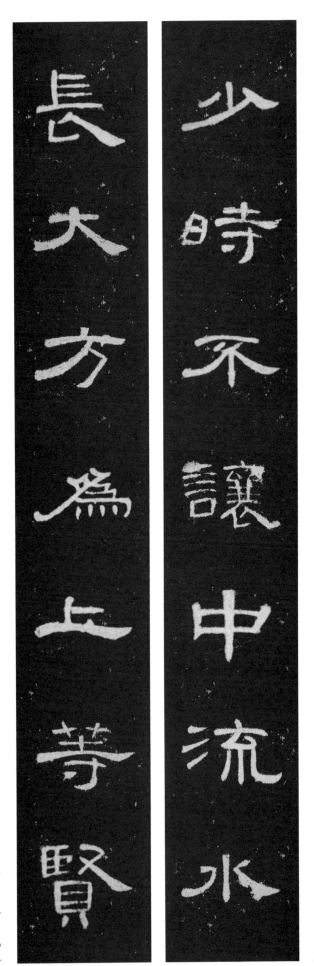

少時不讓中流水

長大方為上等賢

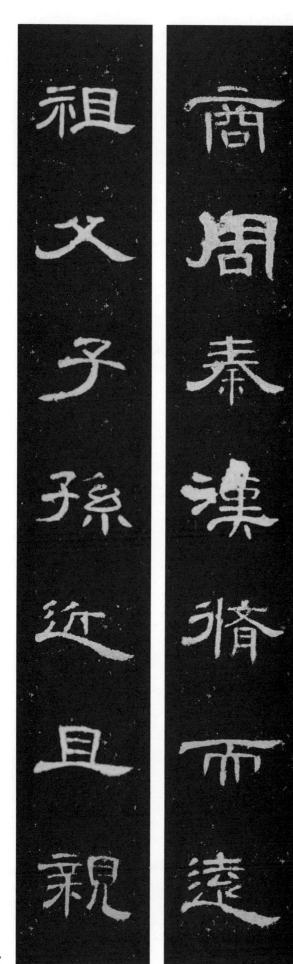

商周秦漢脩而遠

祖父子孫近且親

商周秦汉修而远

祖父子孙近且亲

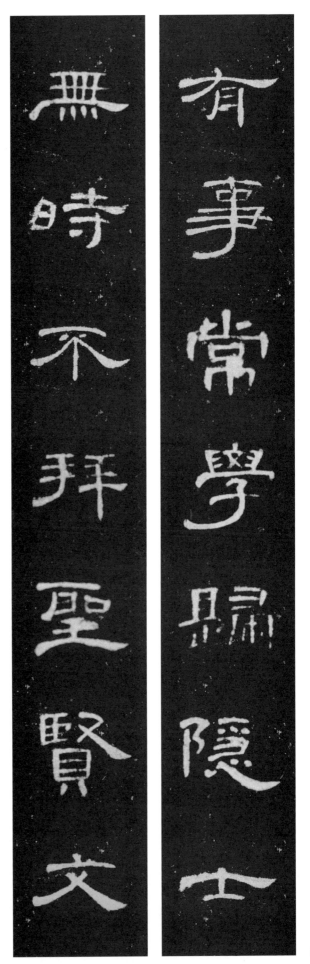

有事常学归隐士
无时不拜圣贤文

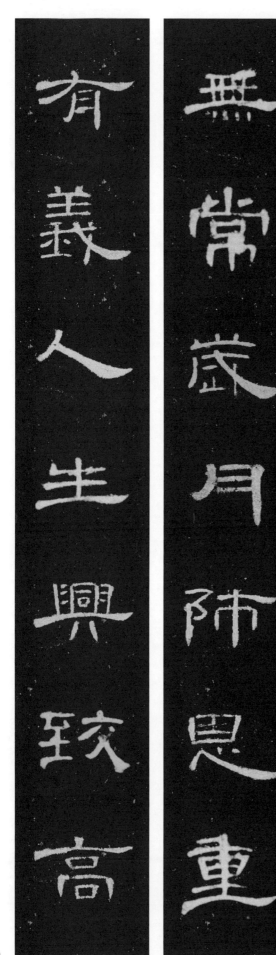

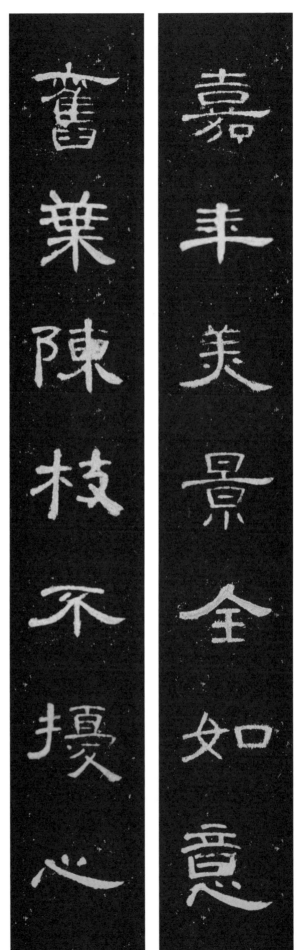

嘉美景全如意

舊葉陳枝不攖心

嘉年美景全如意
旧叶陈枝不扰心

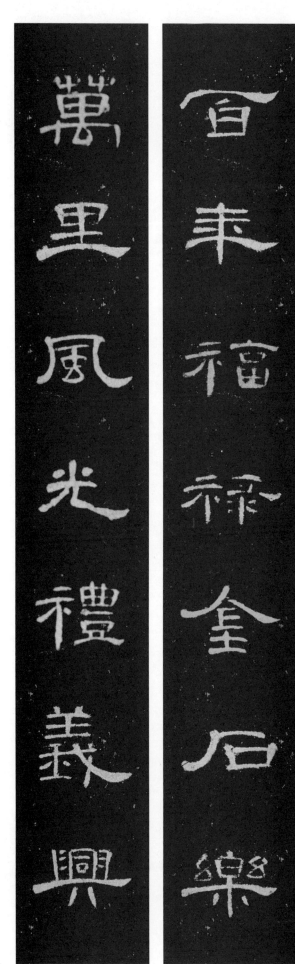

百年福禄金石乐
万里风光礼义兴

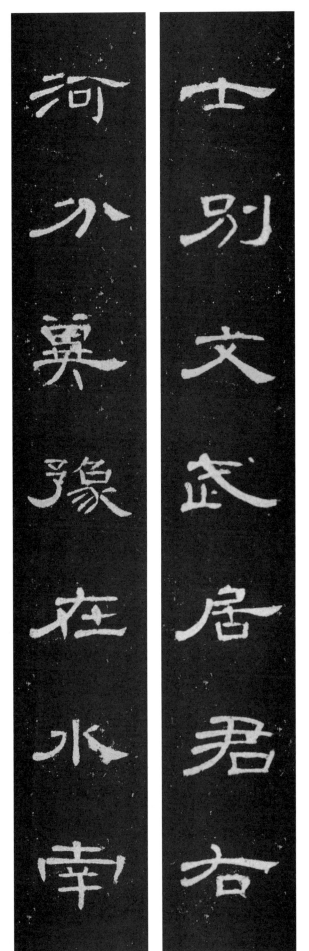

士別文武居君右
河分冀豫在水南

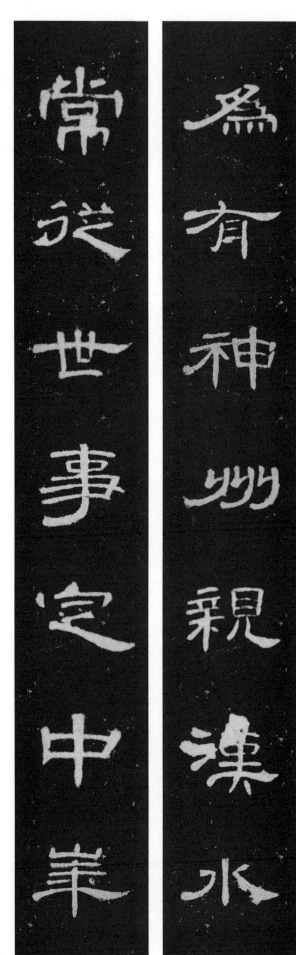

为有神州亲汉水

常从世事定中华

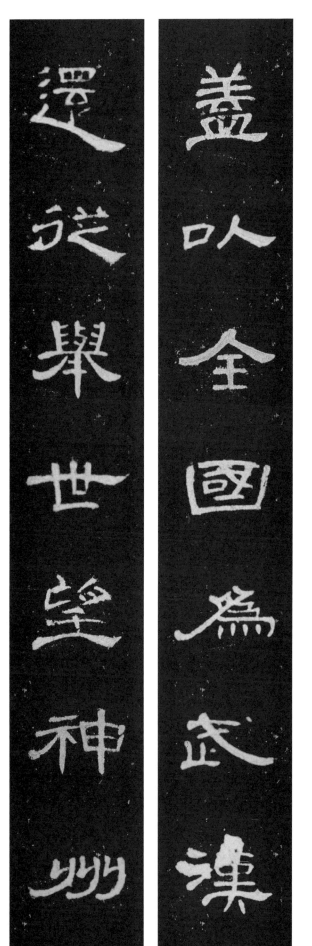

盖以全国为武汉
还从举世望神州

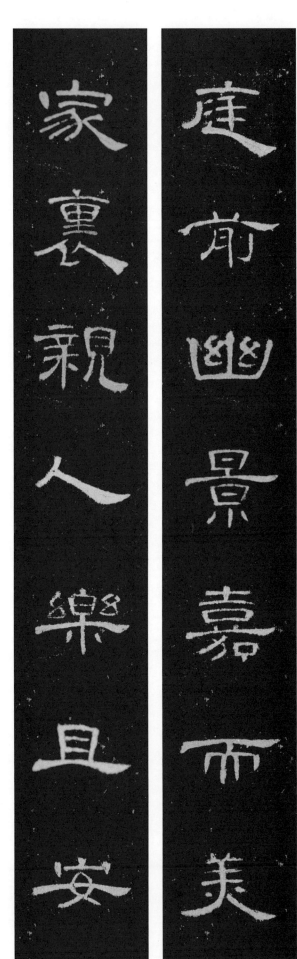

庭前幽景嘉而美

家里亲人乐且安

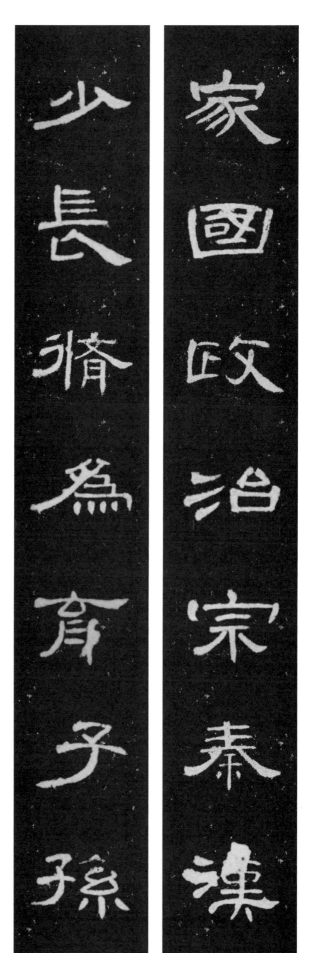

家國政治宗秦漢

少長修為育子孫

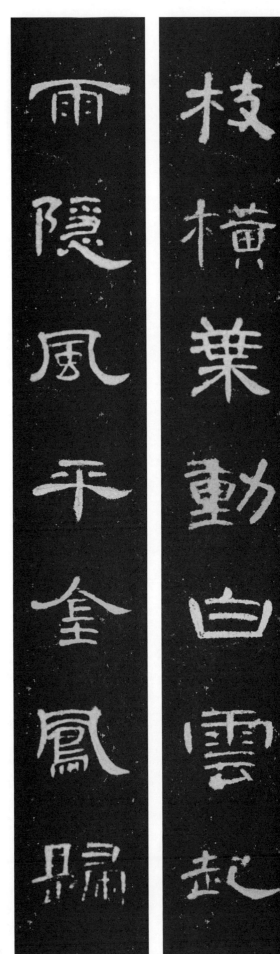

枝横葉動白云起
雨隐风平金凤归

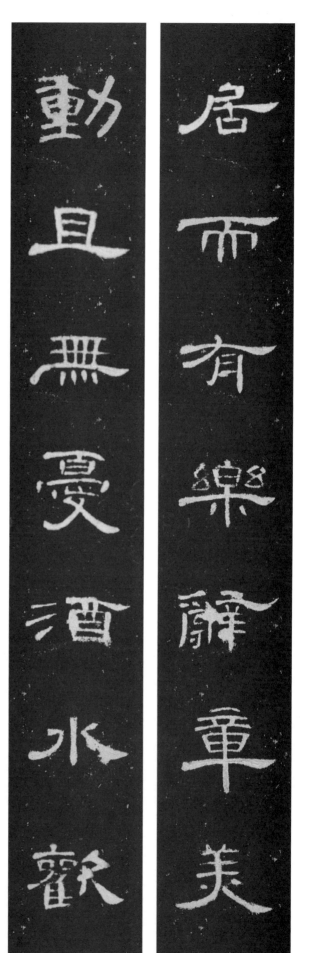

居而有樂辭章美
动且无忧酒水欢

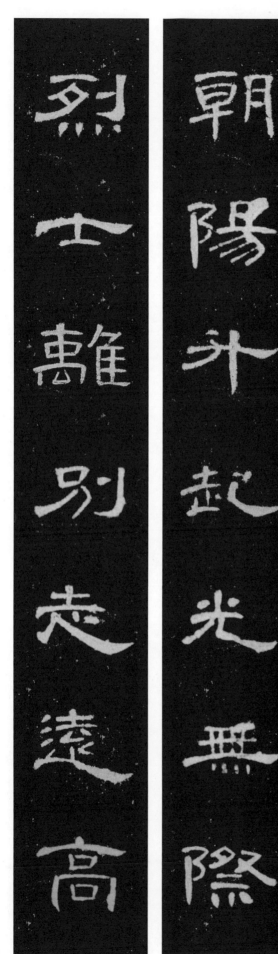

朝陽升起光无际
烈士离别志远高

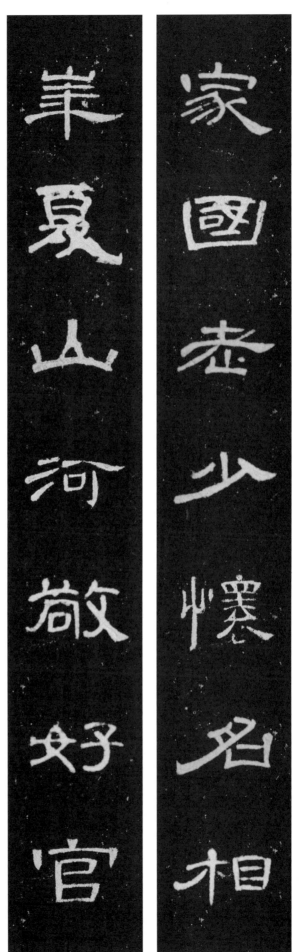

家國老少懷名相
華夏山河敬好官

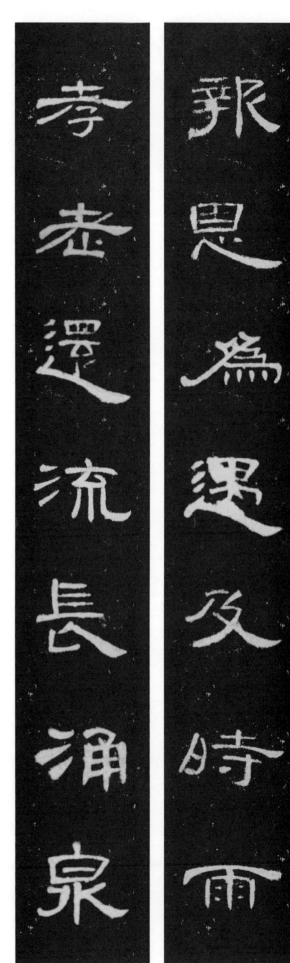

報恩為遇及時雨
孝老還流長涌泉

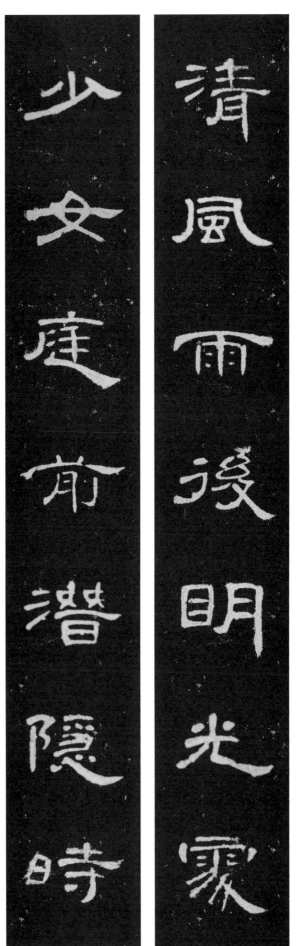

清風雨後明光處

少女庭前潛隱時

山重水復清涼地

月動風和歡樂心

山重水复清凉地
月动风和欢乐心

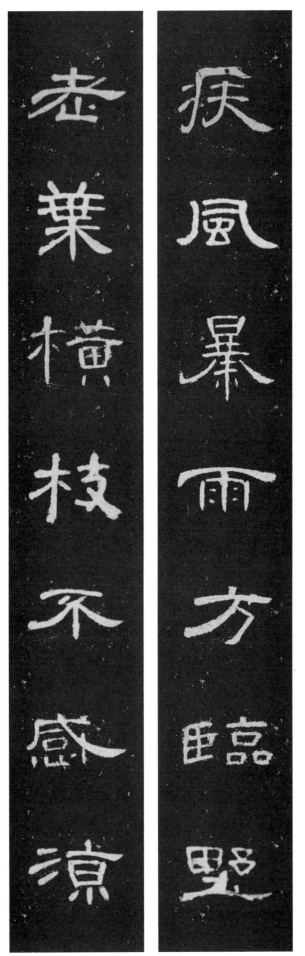

疾風暴雨方臨野

老叶横枝不感凉

疾风暴雨方临野

老叶横枝不感凉

44

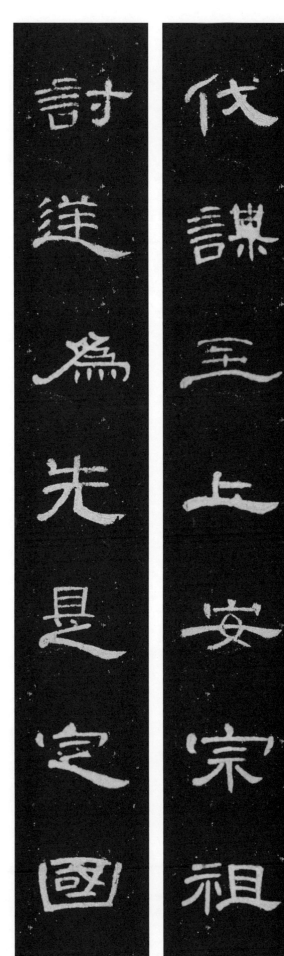

伐谋至上安宗祖

讨逆为先是定国

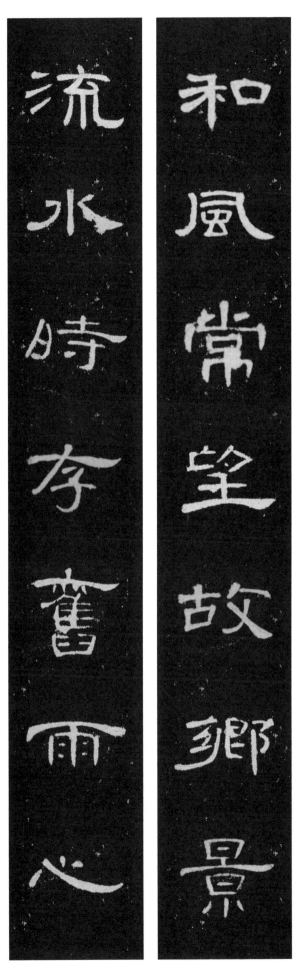

和風常望故鄉景

流水時存舊雨心

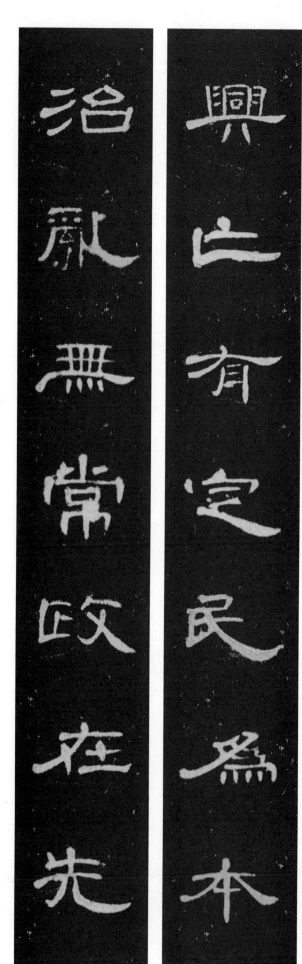

興亡有定民爲本

治亂無常政在先

兴亡有定民为本

治乱无常政在先

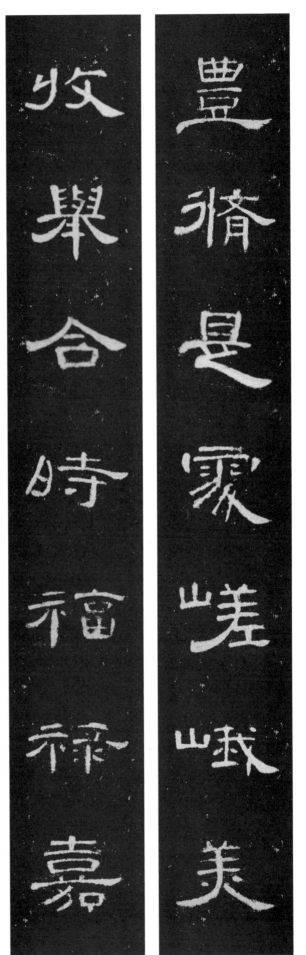

豊脩是霖嵯峨美

收舉合時福禄嘉

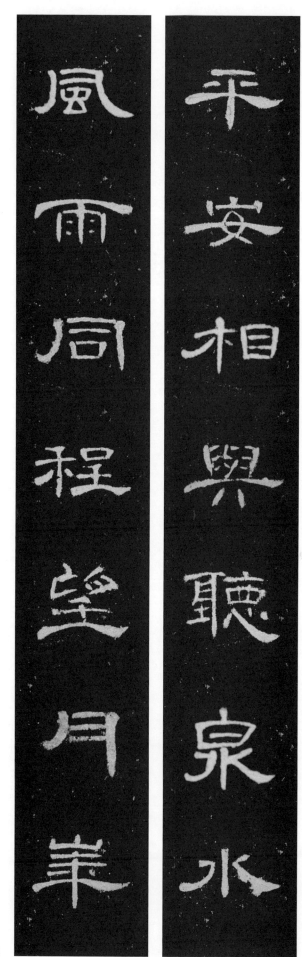

平安相與聽泉水

風雨同程望月華

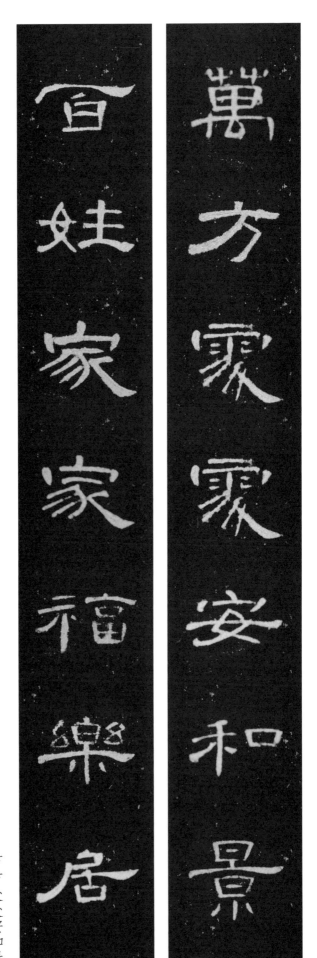

万方处处安和景
百姓家家福乐居

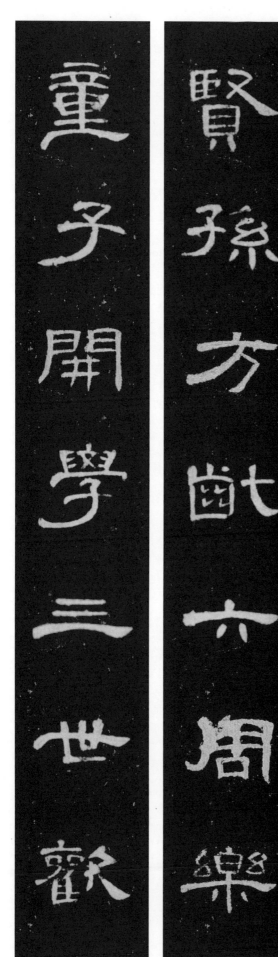

賢孫方龀六周樂

童子開學三世歡

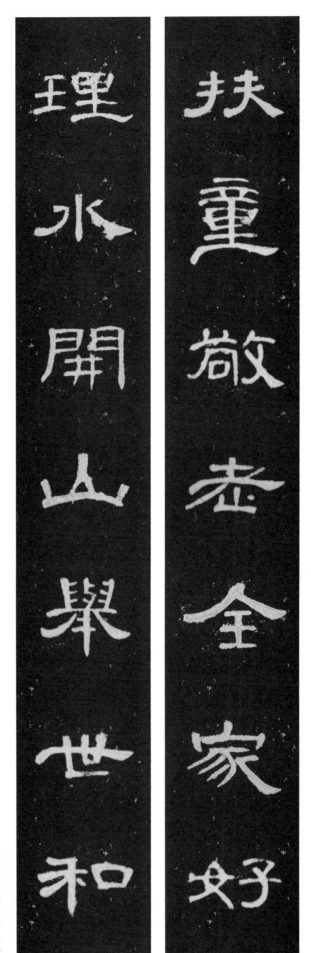

扶童敬老全家好

理水开山举世和

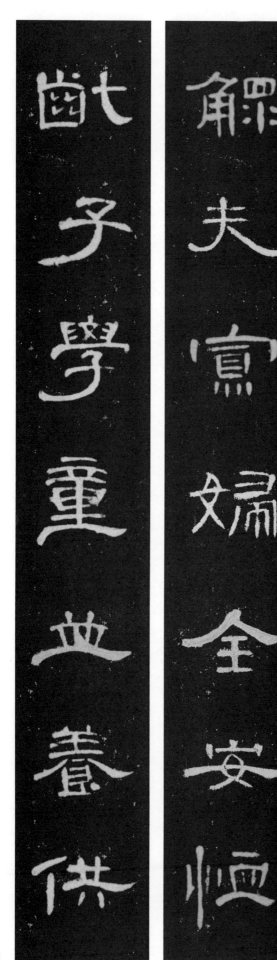

鳏夫寡妇全安恤
龀子学童并养供

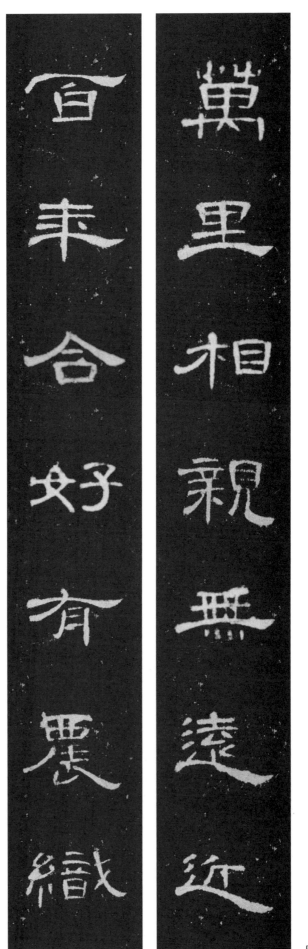

萬里相親無遠近

百年合好有農織

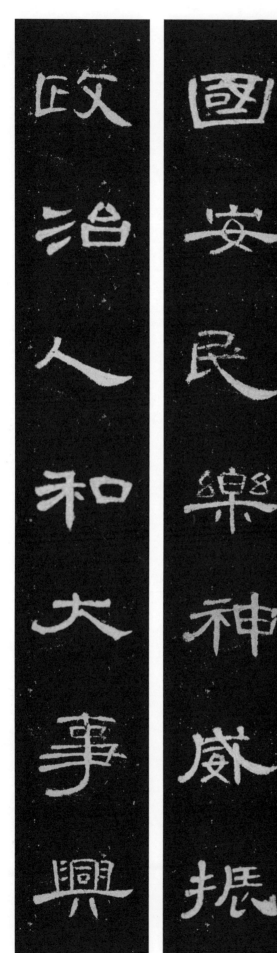

国安民乐神威振
政治人和大事兴

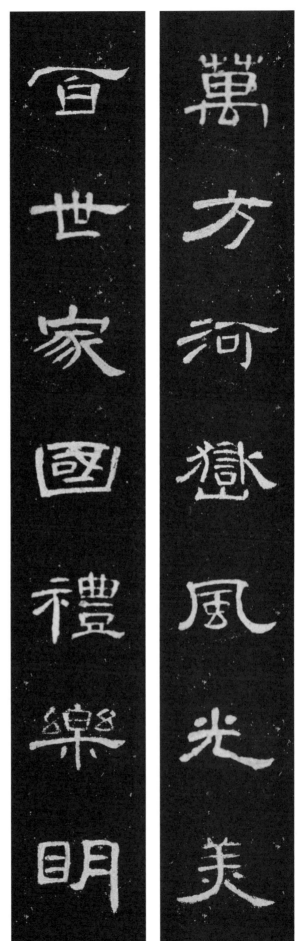

萬方河嶽風光美

百世家國禮樂明

万方河岳风光美
百世家国礼乐明

文字幽時福歲月

城郭高處樂家庭

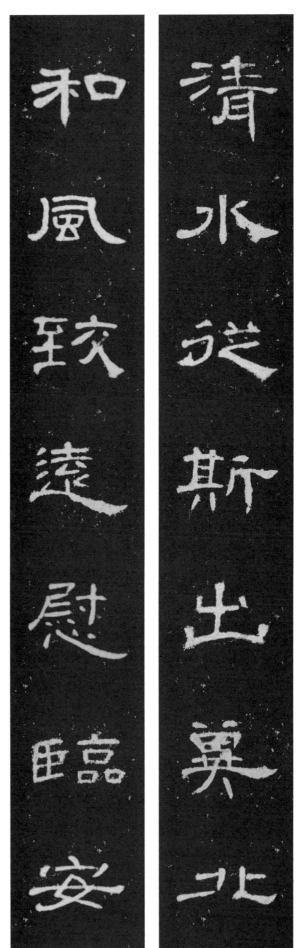

清水從斯出冀北

和風致遠慰臨安

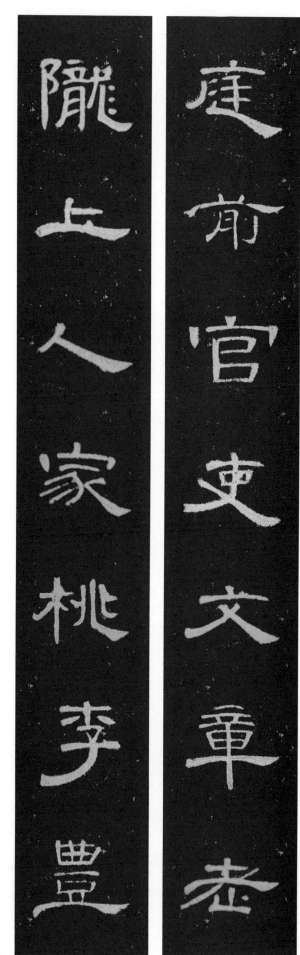

庭前官吏文章老
陇上人家桃李丰

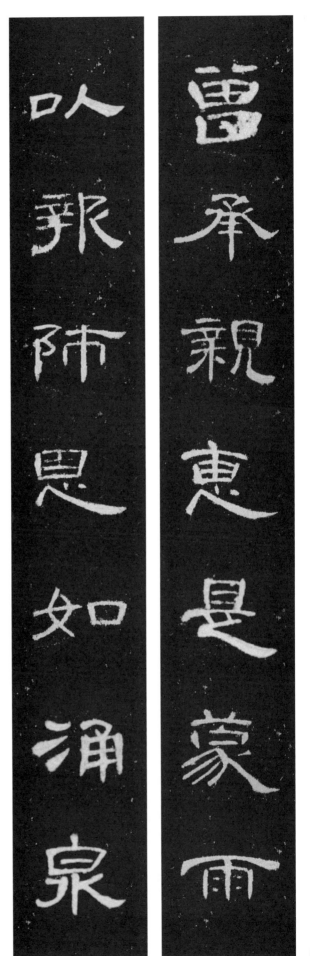

曾承親惠是蒙雨

以報師恩如涌泉

曾承亲惠是蒙雨
以报师恩如涌泉

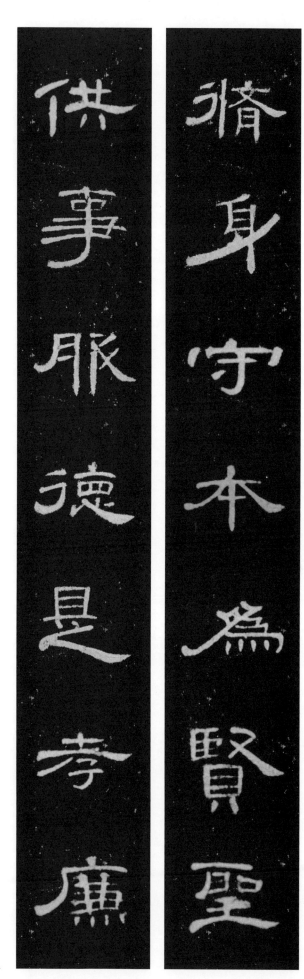

修身守本为贤圣
供事服德是孝廉

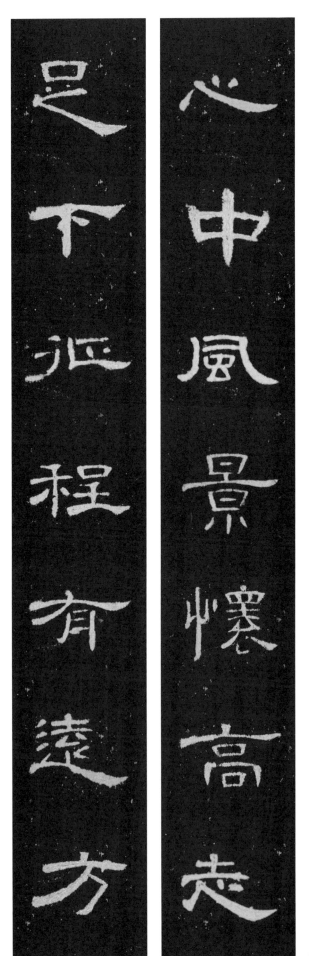

心中风景怀高志

足下征程有远方

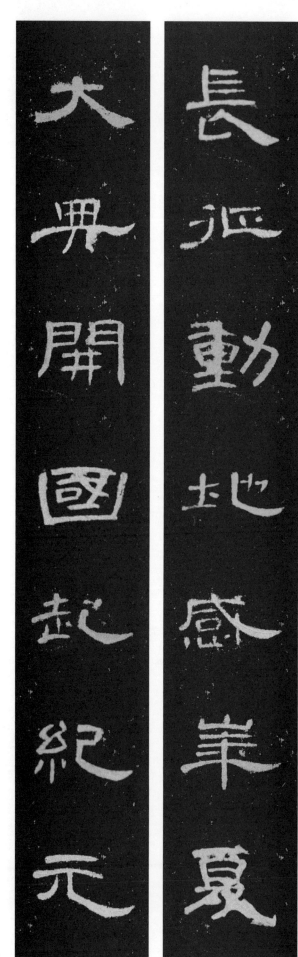

長征動地感華夏

大典開國起紀元

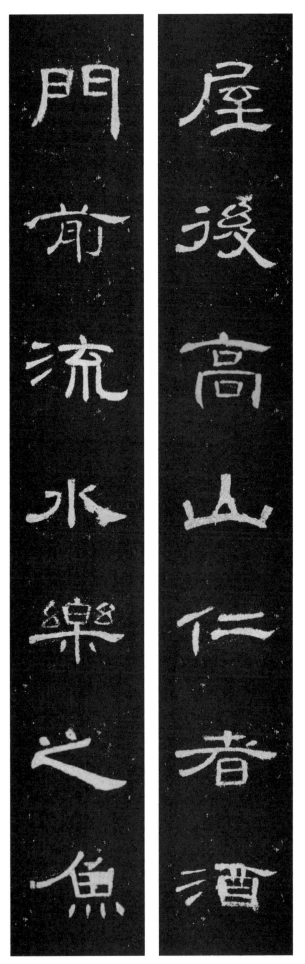

屋後高山仁者酒

門前流水樂之魚

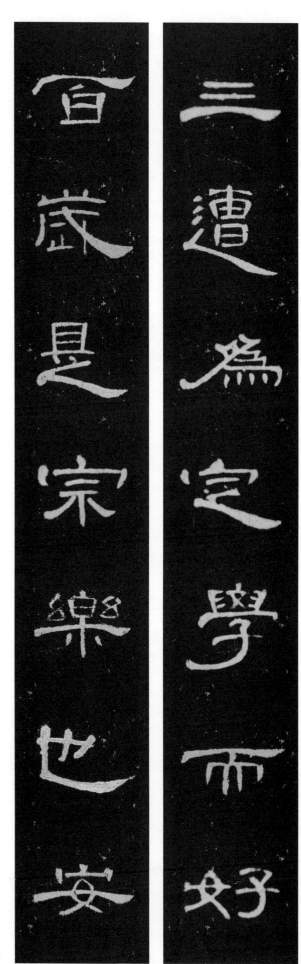

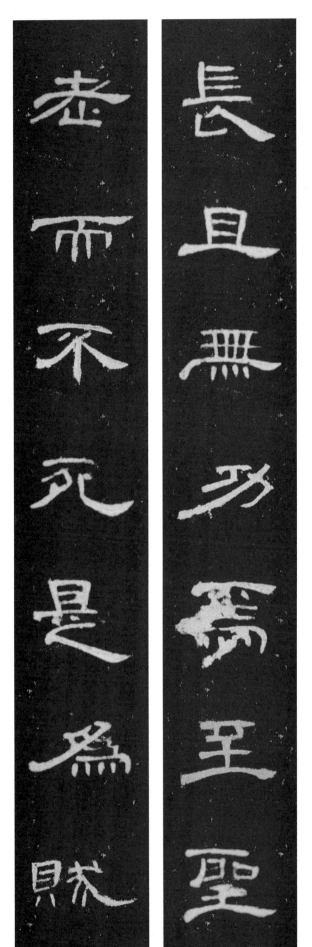

長且無功焉至聖

夫而不死是為賊

长且无功焉至圣
老而不死是为贼

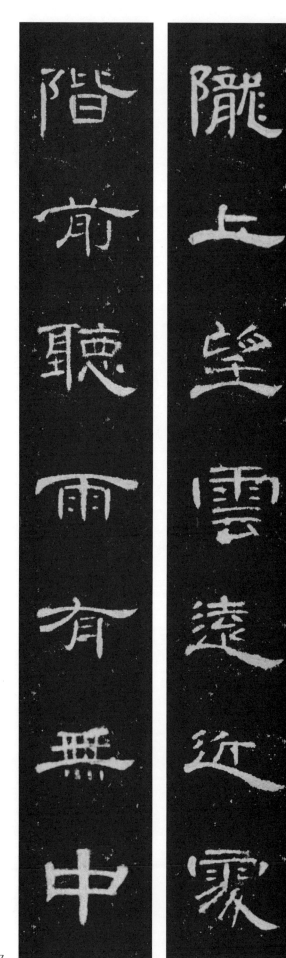

陇上望云远近处
阶前听雨有无中

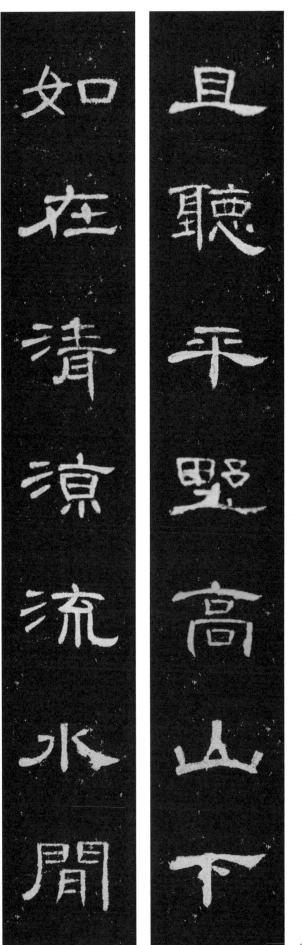

且聽平野高山下
如在清涼流水閒

且听平野高山下
如在清凉流水间

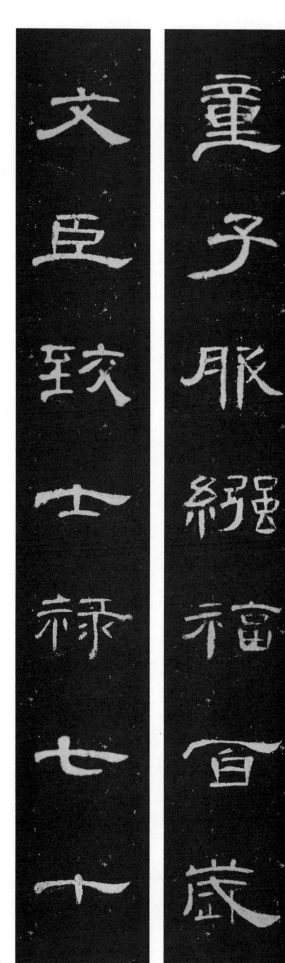

童子服禩福百岁

文臣致士禄七十

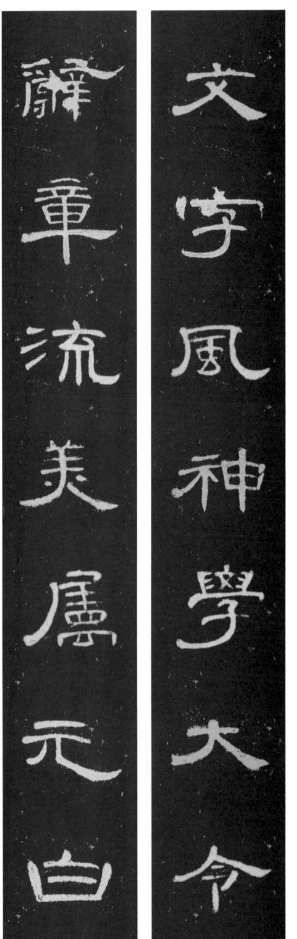

文字风神学大令
辞章流美属元白

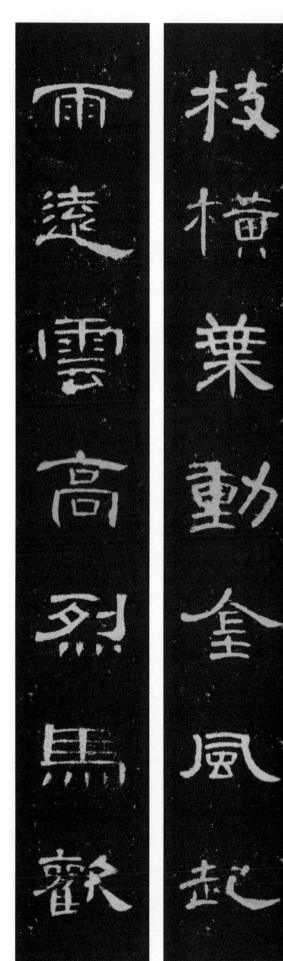

枝横叶动金风起
雨远云高烈马欢

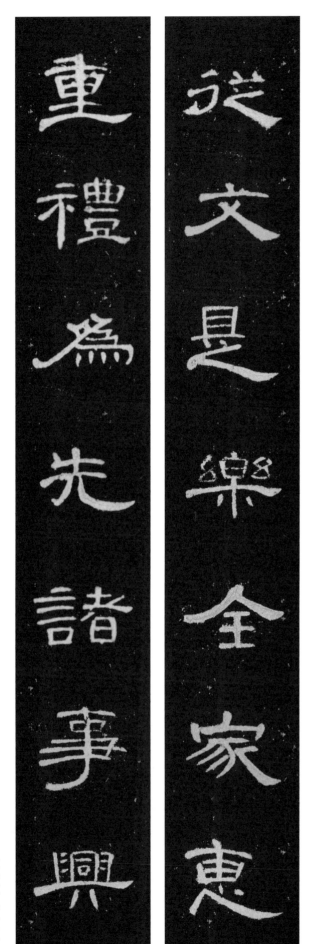

從文是樂全家惠
重禮為先諸事興

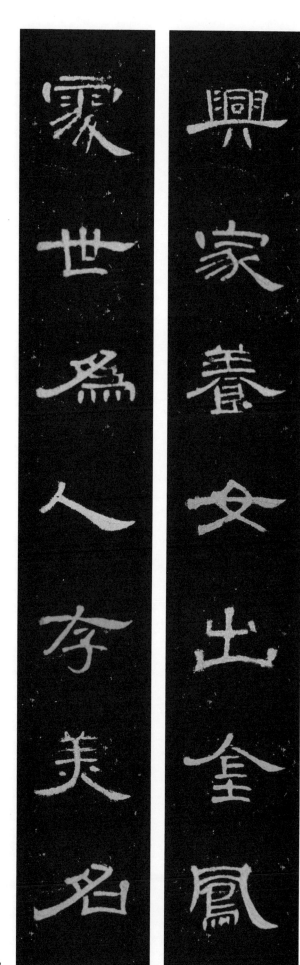

興家養女出金鳳

處世為人存美名

兴家养女出金凤

处世为人存美名

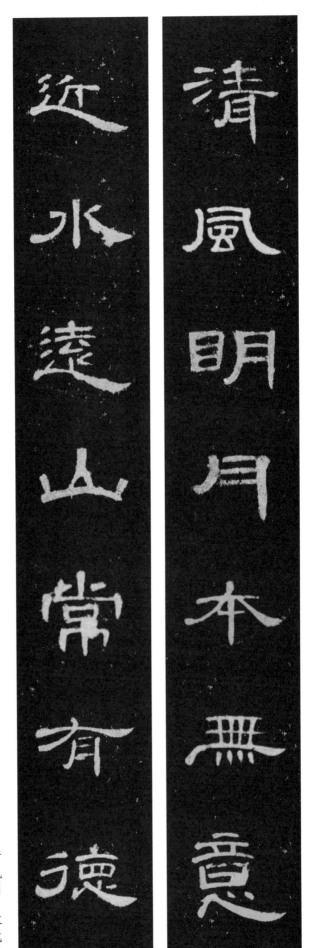

清風明月本無意
近水遠山常有德

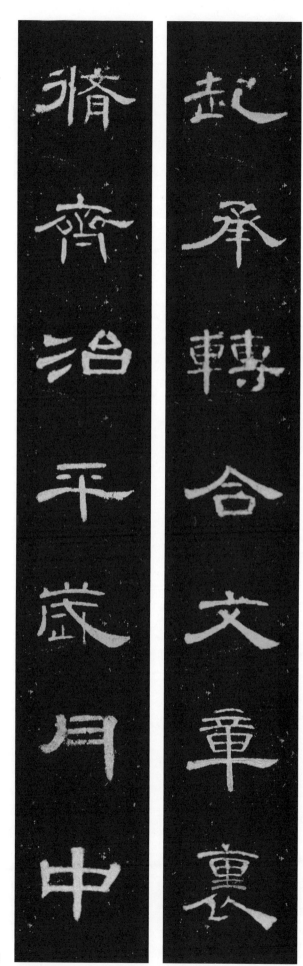

修齐治平岁月中

起承转合文章里

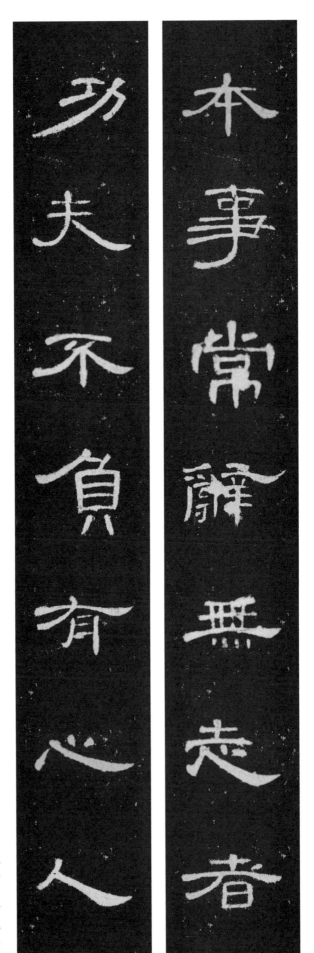

本事常辞无志者
功夫不负有心人

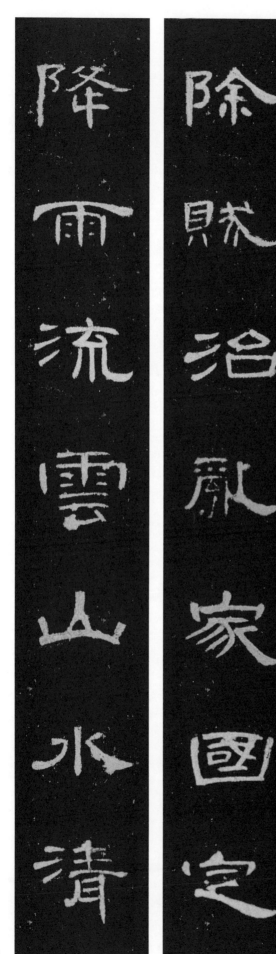

除賊治亂家國定
降雨流云山水清

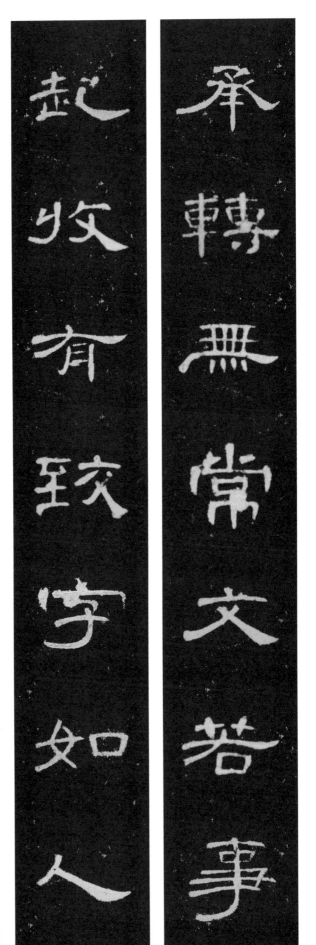

承转无常文若事
起收有致字如人

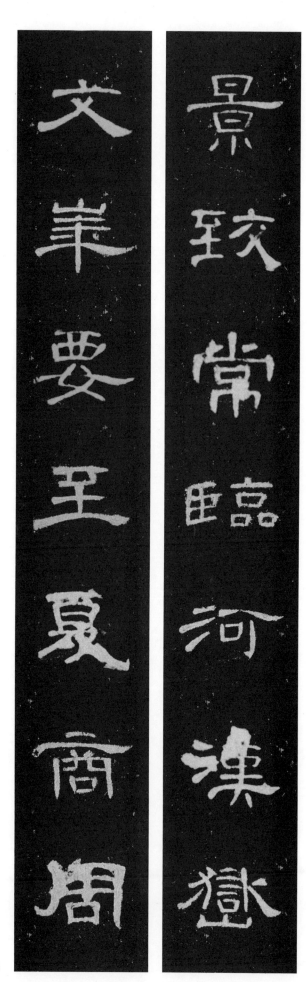

景致常臨高河渠嶽

文華要至夏商周

景致常临河汉岳
文华要至夏商周

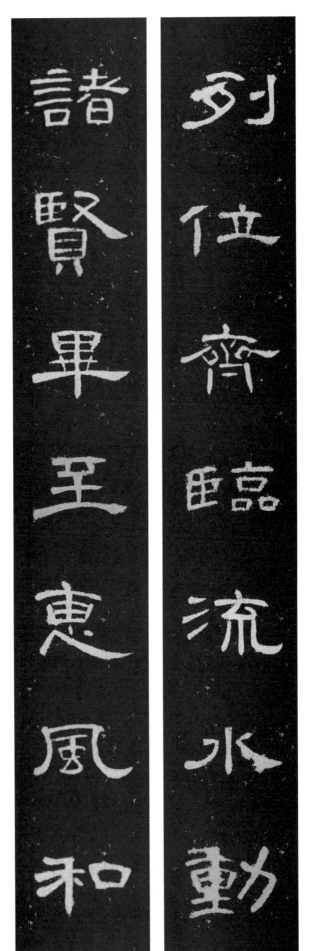

列位齊臨流水動

諸賢畢至惠風和

列位齊临流水动

諸贤毕至惠风和

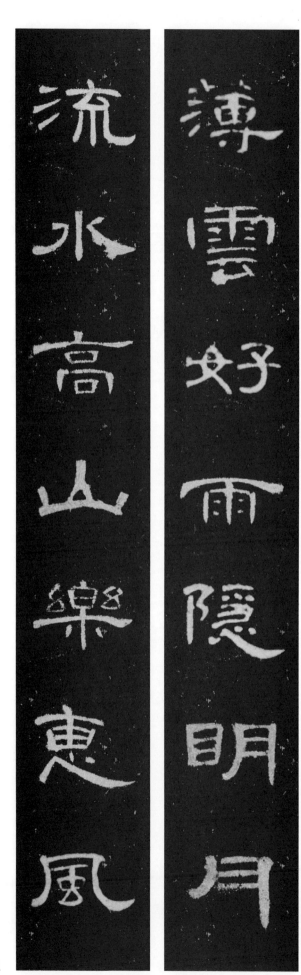

薄雲好雨隱明月
流水高山樂惠風

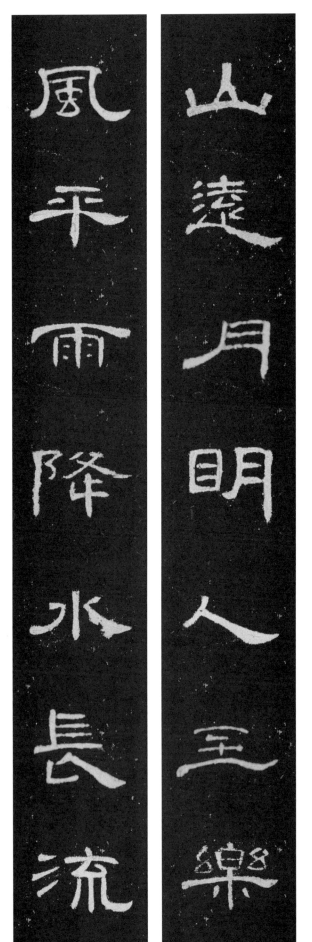

山遠月明人至樂
風平雨降水長流

山远月明人至乐
风平雨降水长流

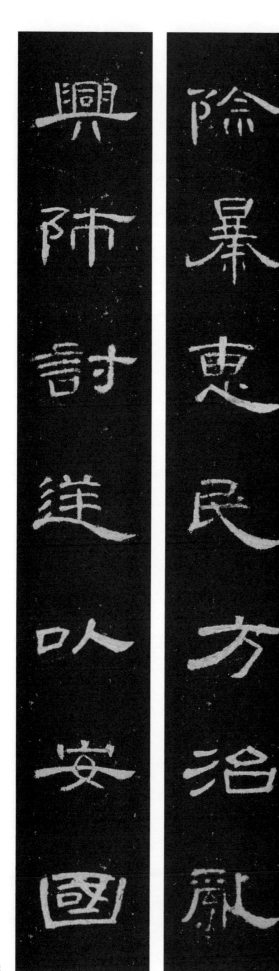

除暴惠民方治乱
兴师讨逆以安国

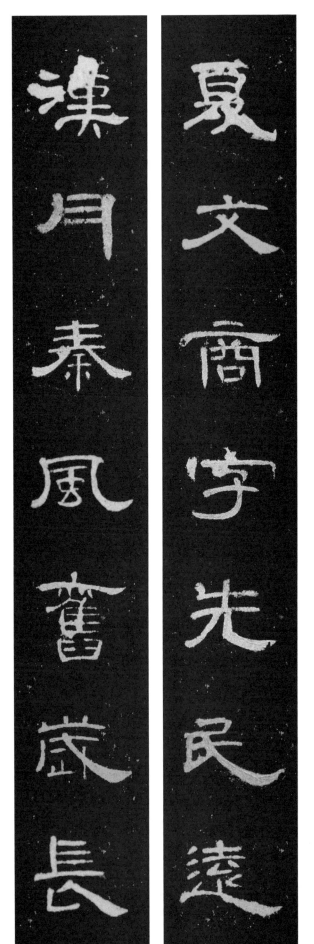

夏文商字先民远
汉月秦风旧岁长

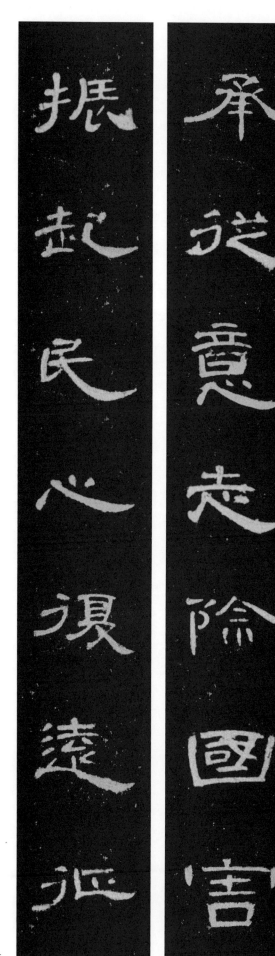

承从意志除国害
振起民心复远征

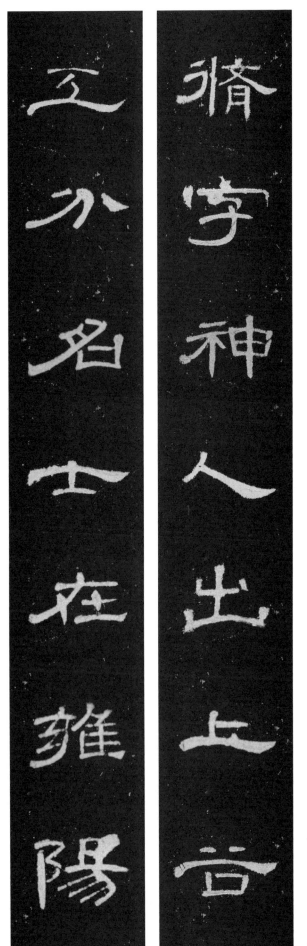

脩字神人出上

工分名士在雍陽

陽光歲月如雲涌

風雨流年似水長

阳光岁月如云涌

风雨流年似水长

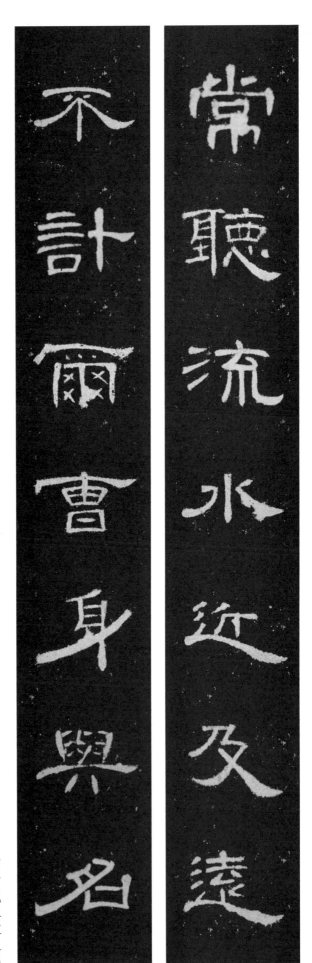

常聽流水近及遠

不計爾曹身與名

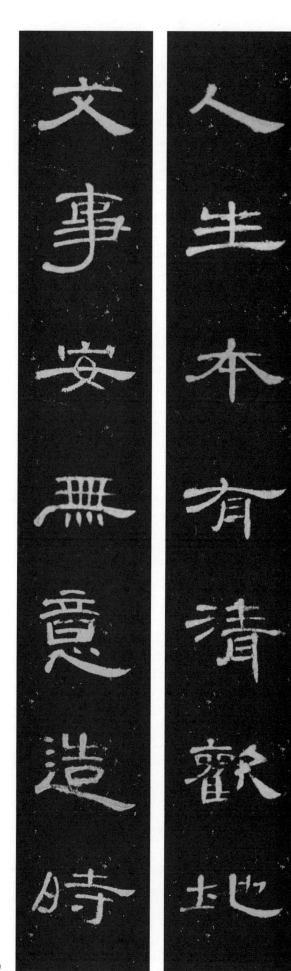

人生本有清欢地
文事安无意造时

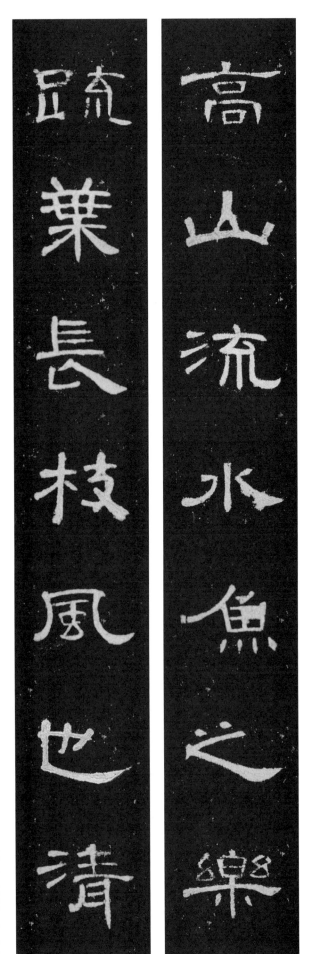

高山流水鱼之乐
疏叶长枝风也清

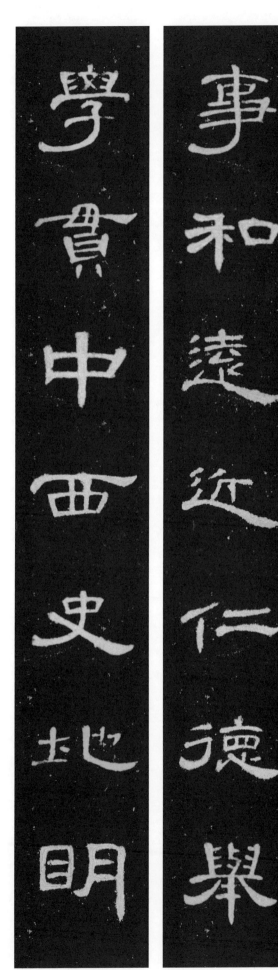

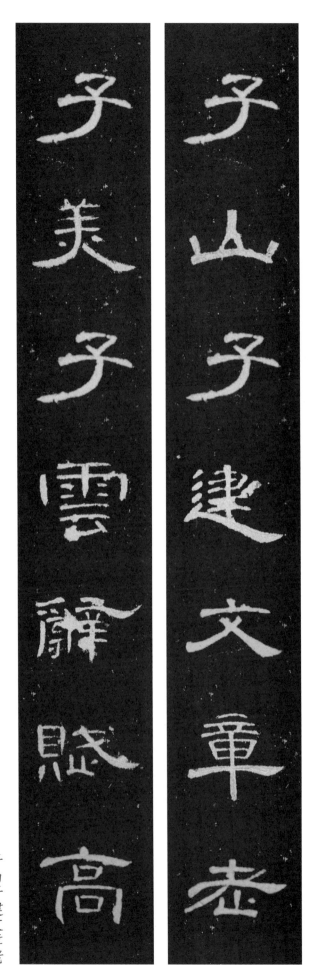

子山子建文章老
子美子云辞赋高

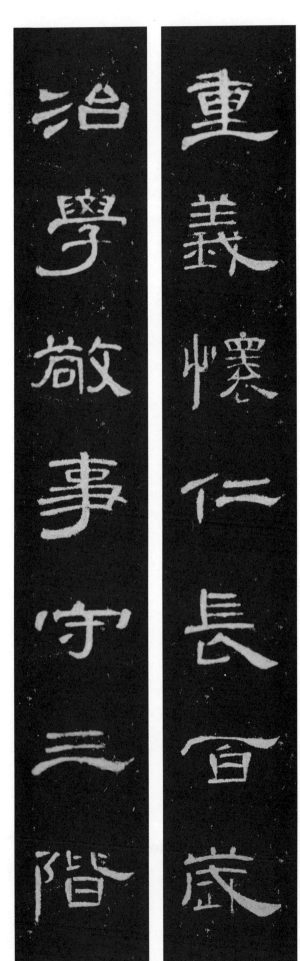

重義懷仁長百歲
治學敬事守三階

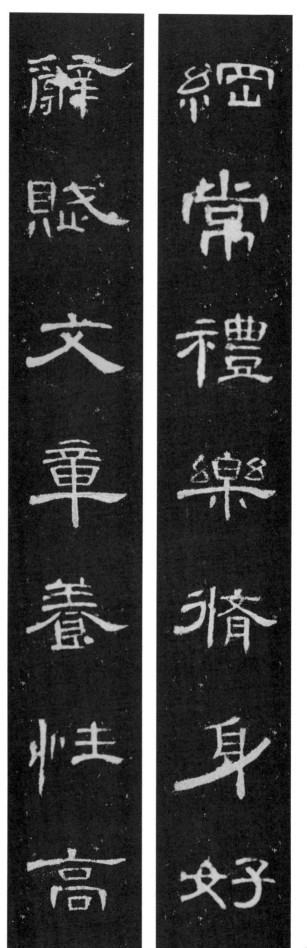

綱常禮樂修身好

辭賦文章養性高

纲常礼乐修身好

辞赋文章养性高

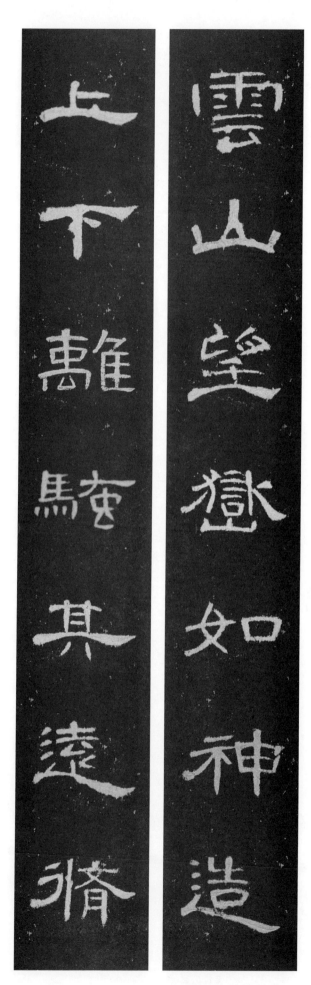

云山望岳如神造
上下离骚其远修

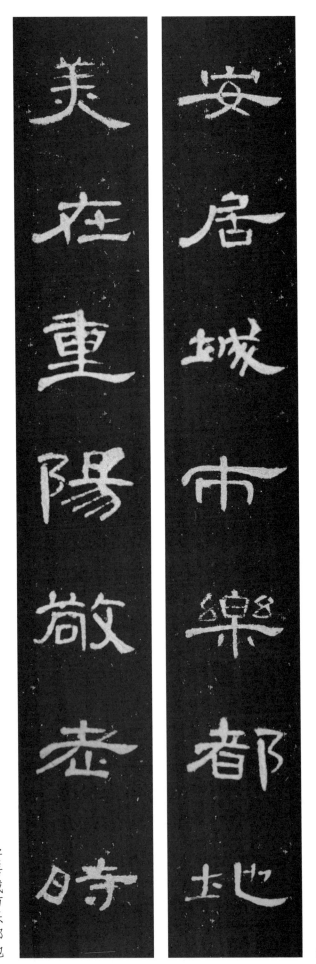

安居城市乐都地
美在重阳敬老时

孫賢子孝家風好

廉吏清官國是興

孙贤子孝家风好

廉吏清官国是兴

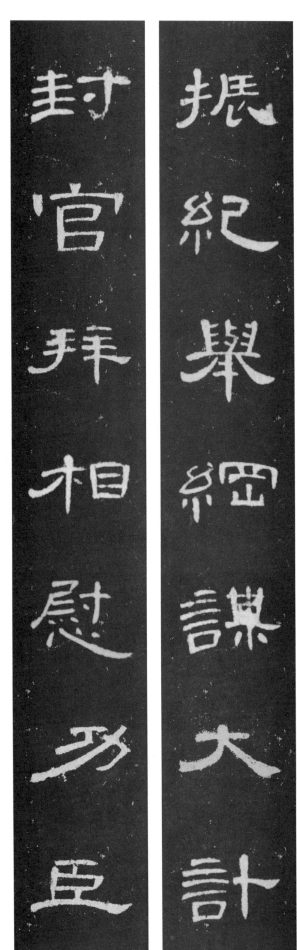

振纪举纲谋大计
封官拜相慰功臣

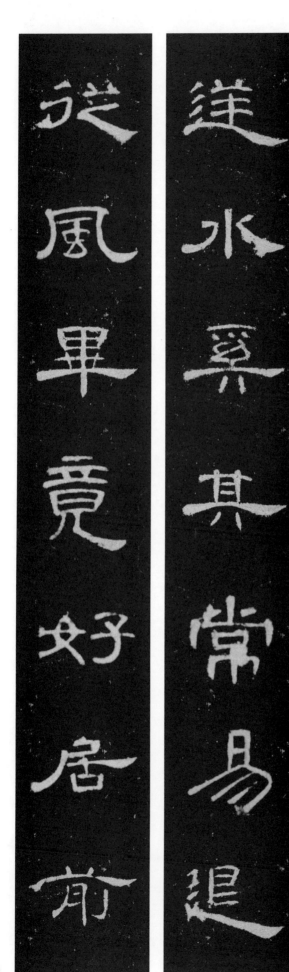

逆水奚其常常易退
从风毕竟好居前

逆水奚其常常易退
从风毕竟好居前

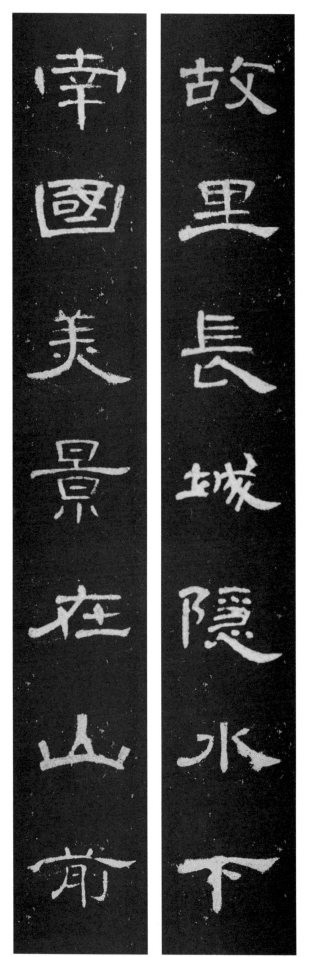

故里长城隐水下

南国美景在山前

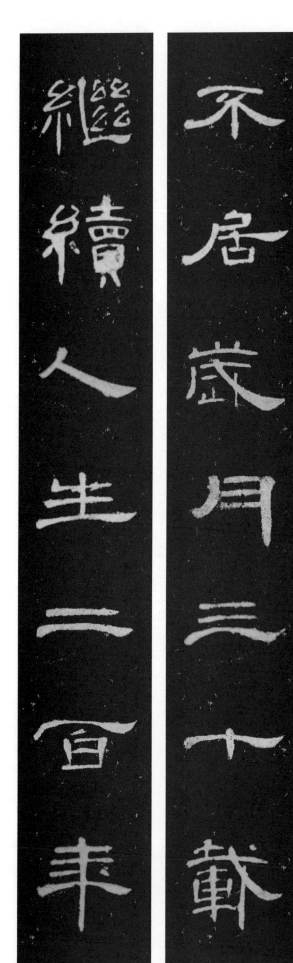

不居岁月三十载
继续人生二百年

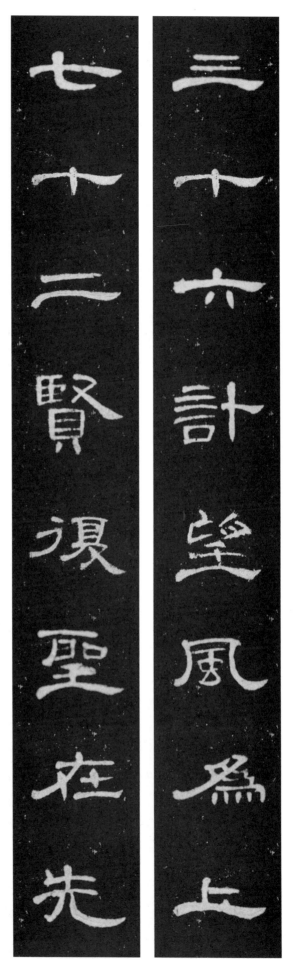

三十六計望風為上

七十二賢復聖在先

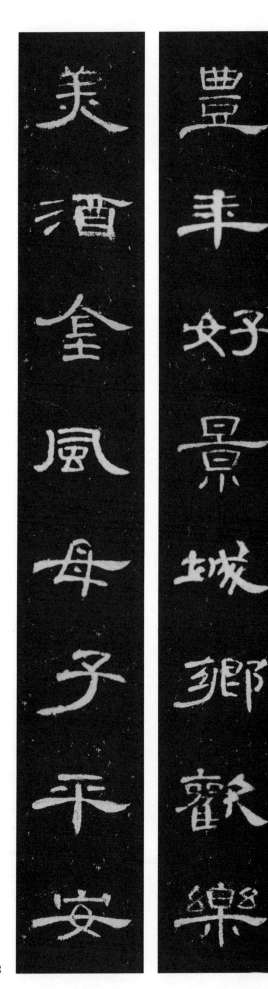

丰年好景城乡欢乐
美酒金风母子平安

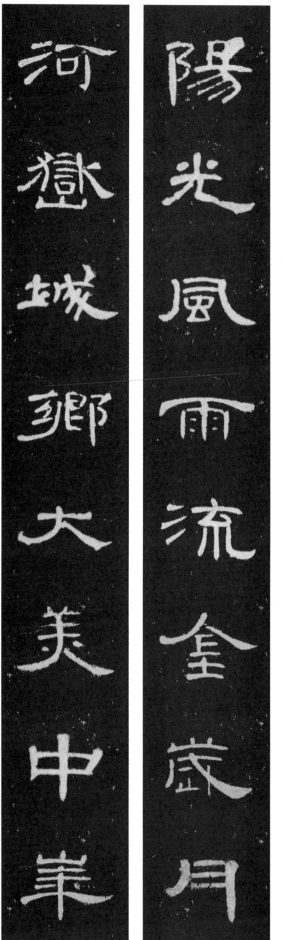

陽光風雨流金歲月

河嶽城鄉大美中華

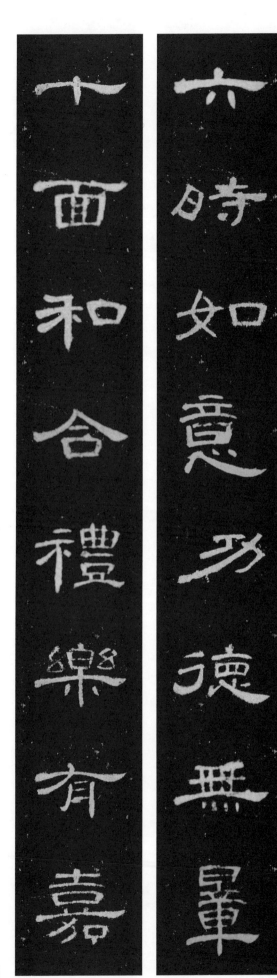

六時如意功德無量
十面和合禮樂有嘉

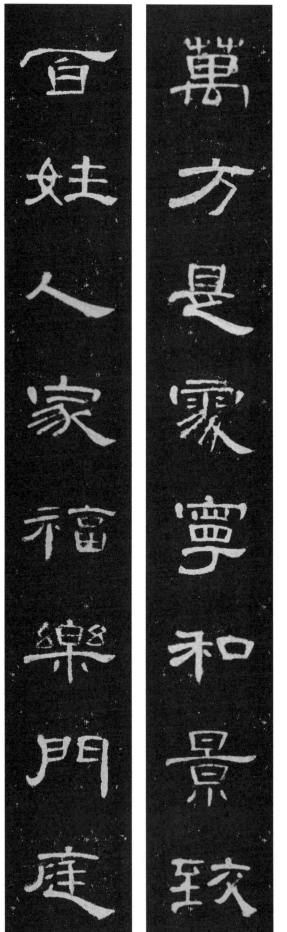

萬方是處寧和景致

百姓人家福樂門庭

万方是处宁和景致

百姓人家福乐门庭

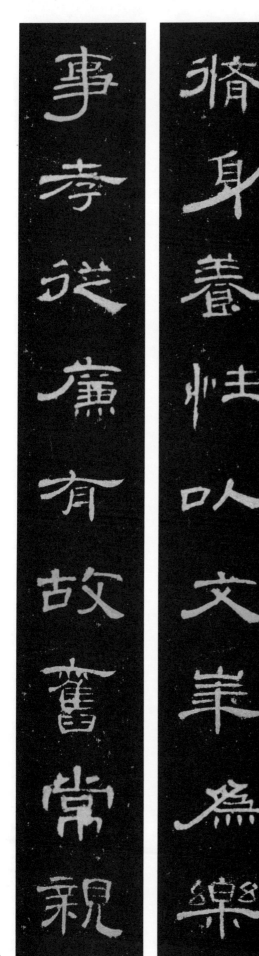

修身养性以文华为乐

事孝从廉有故旧常亲

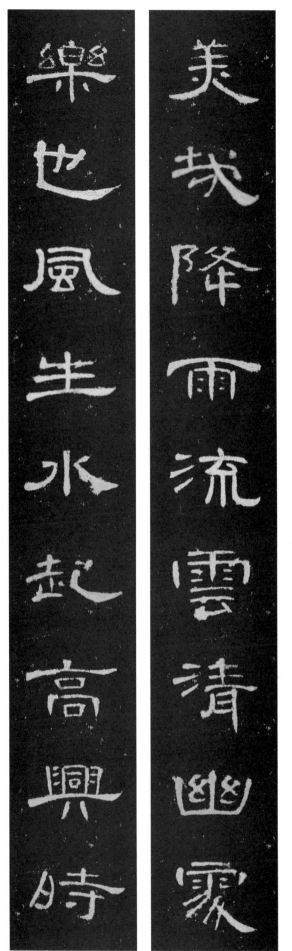

美哉降雨流雲清幽處
乐也风生水起高兴时

敬聖齊賢至理光如明月

懷仁重義懿德惠若和風

敬圣齐贤至理光如明月

怀仁重义懿德惠若和风